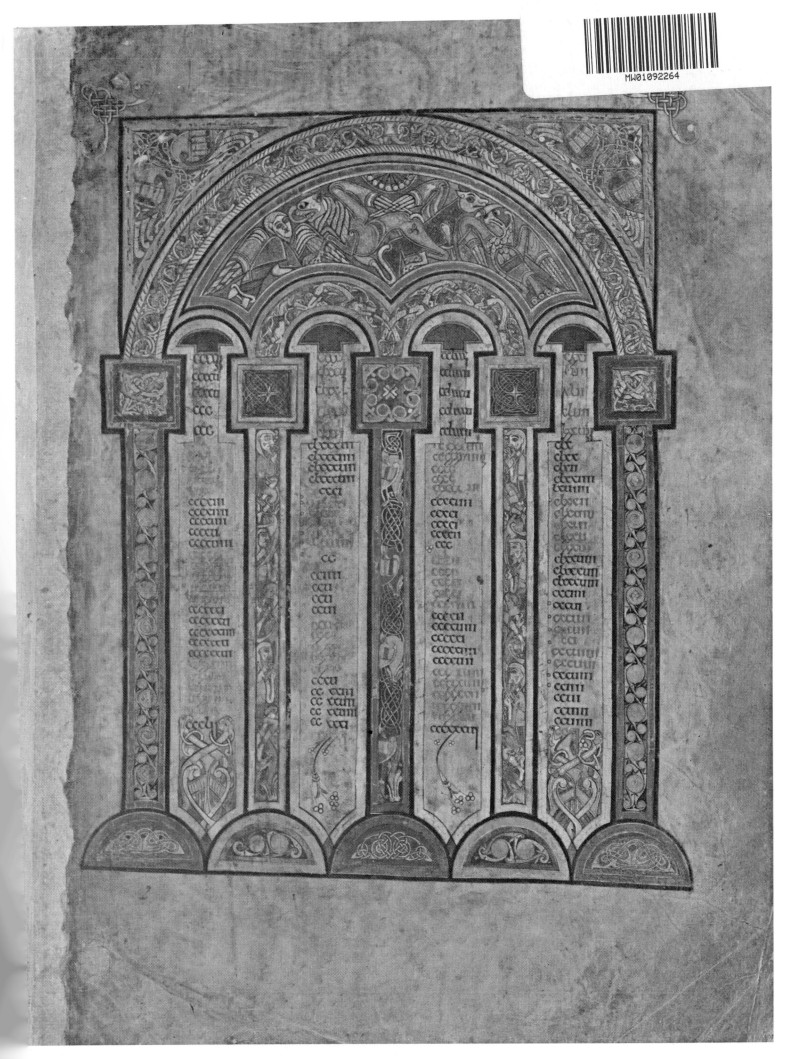

2R: Second half of the first canon in the Eusebian tables.

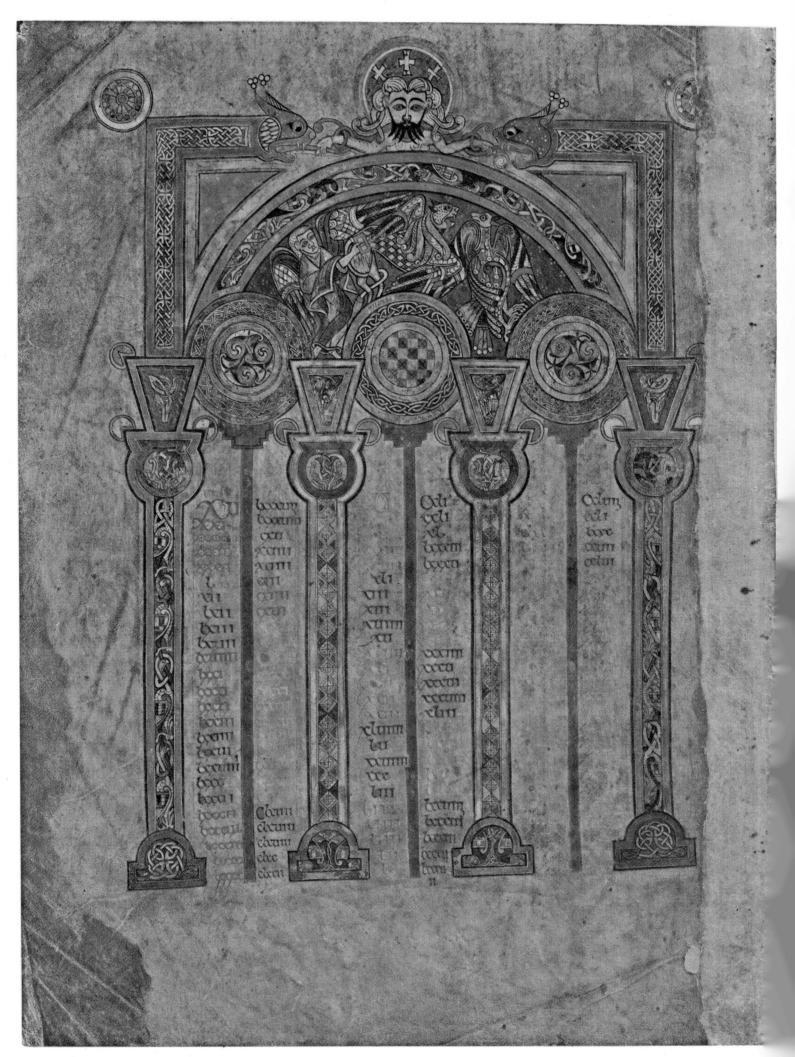

2V: First half of the second canon in the Eusebian tables.

2V: First half of the second canon in the Eusebian tables.

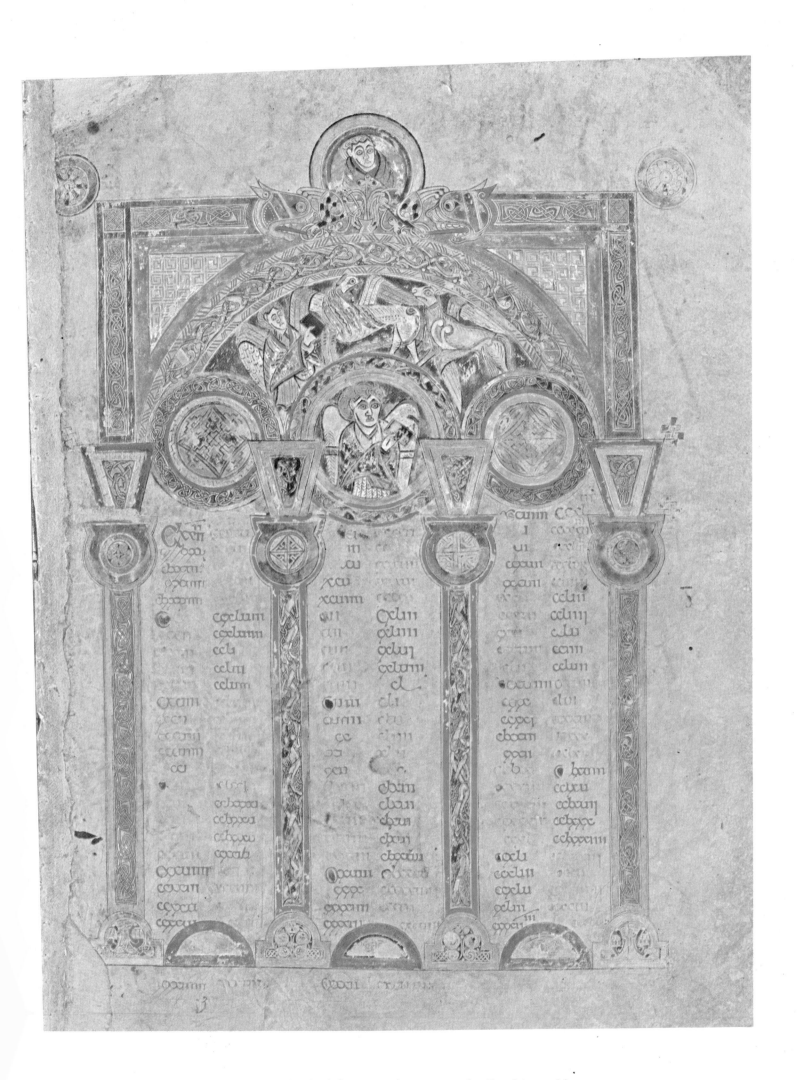

3R: Second half of the second canon in the Eusebian tables.

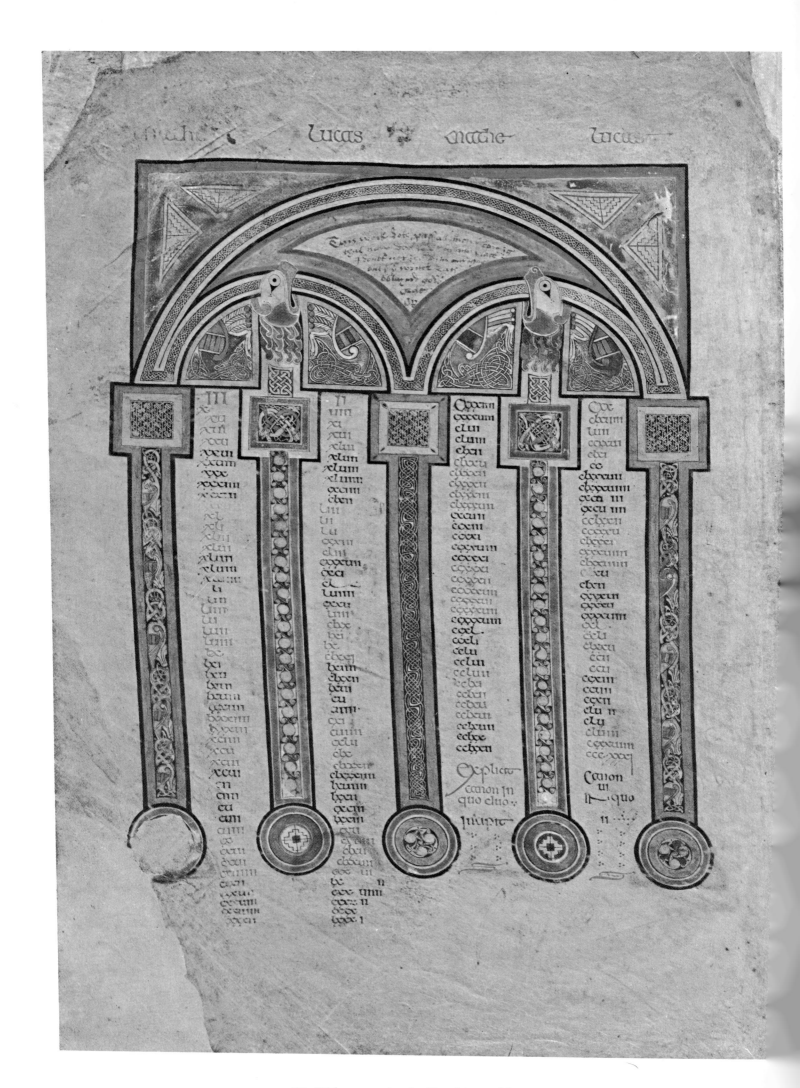

4V: Fifth canon in the Eusebian tables.

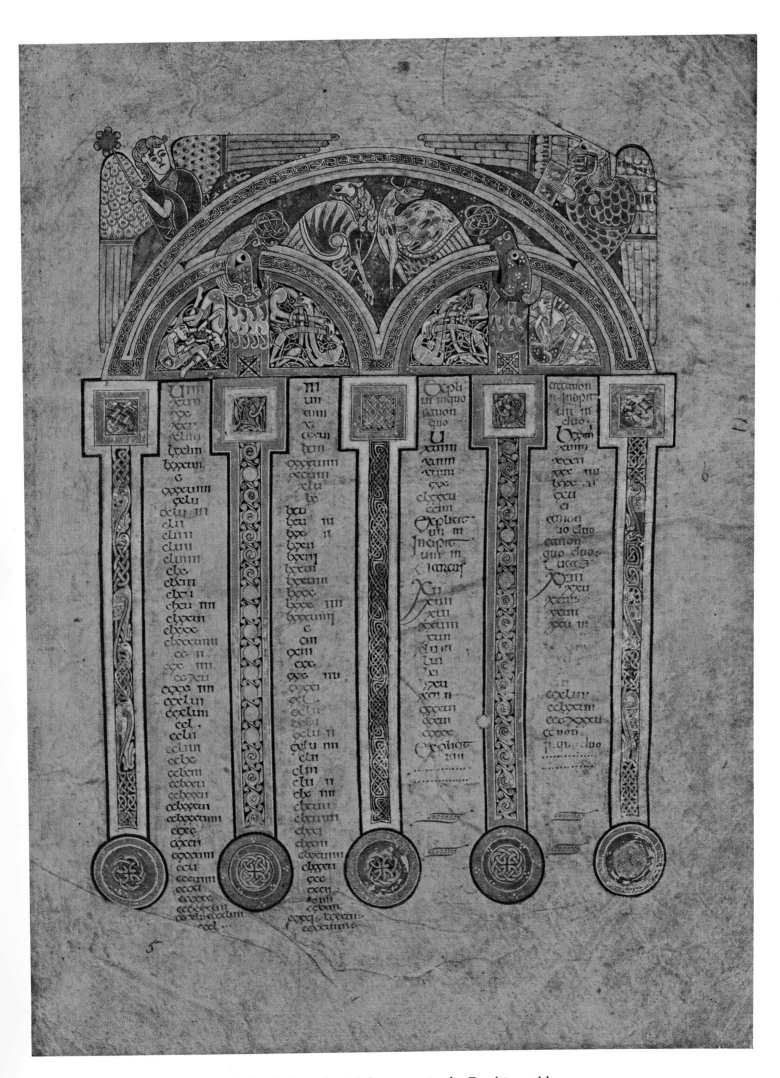

5R: Sixth through eighth canons in the Eusebian tables.

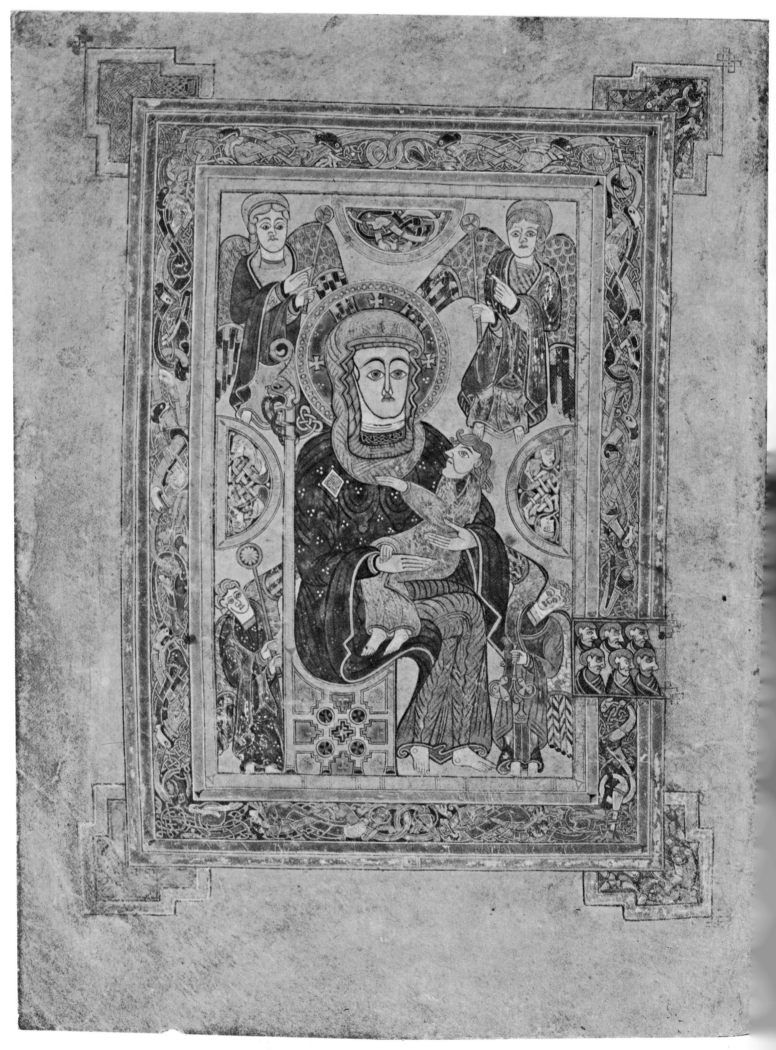

7V: Virgin and Child.

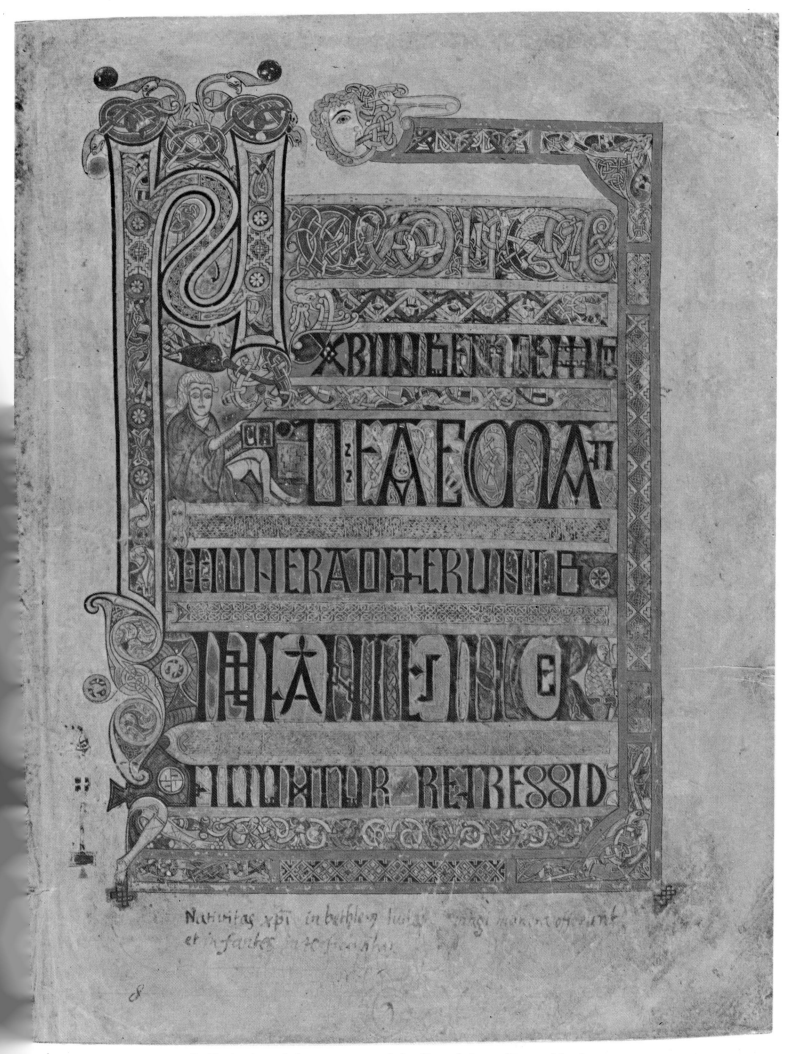

8R: Beginning of the summary of the Gospel According to Matthew.

nobiscum hoc mysterio argumentum fuit & fi

dem faciut rei credere & operantis di Israel.

Ut quidam esse diligenter . dispositione

queritabus honorare · : · : · Fini

hic super eum sps di & fuit in hic deserto

temptatus ·: & postquam traditus est Iohannes

his praedicauit ihs & uocauit discipulos &

hominem ubi spu immundo curauit · & hab

Socrum petri a febribus liberauit & quae

cum turbae ut saluarentur

Rogauit ihm leprosus & mundauit eum

13R: End of the *Argumentum* of the Gospel According to Matthew and
beginning of the summary of the Gospel According to Mark.

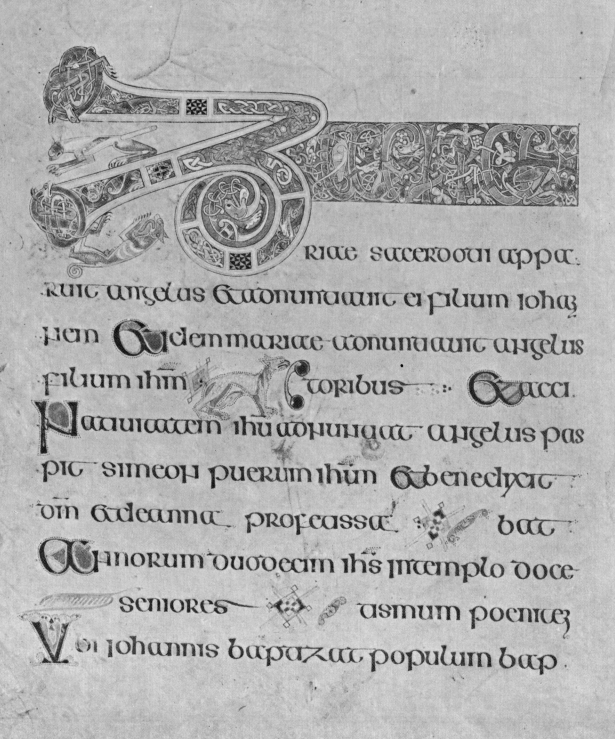

EXPONICUR UTSCIENDI DESIDERIO COLLOCATO &

QUAEREHABUS FRUCTUS LABORIS &DOMAGISTE·

RII DOCTRINA SERUETUR

RIAE SACCERDOTI APPA·
RUIT ANGELUS &ADNUNTIAUIT EI FILIUM IOHA3
NNEN &CUM MARIAE CONUNTIAUIT ANGELUS
FILIUM IHM CTORIBUS &NACCI·
NATIUITATEM IHU ADHUNTIAT ANGELUS PAS
PIT SIMEON PUERUM IHM &BENEDIXIT
DM &ANNA PROFETISSA BAT
ANNORUM DUODECIM IHS INTEMPLO DOCE
SENIORES ASMUM POENITE3
DI IOHANNIS BAPTIZAT POPULUM BAP

19V: End of the *Argumentum* of the Gospel According to John and
beginning of the summary of the Gospel According to Luke.

9

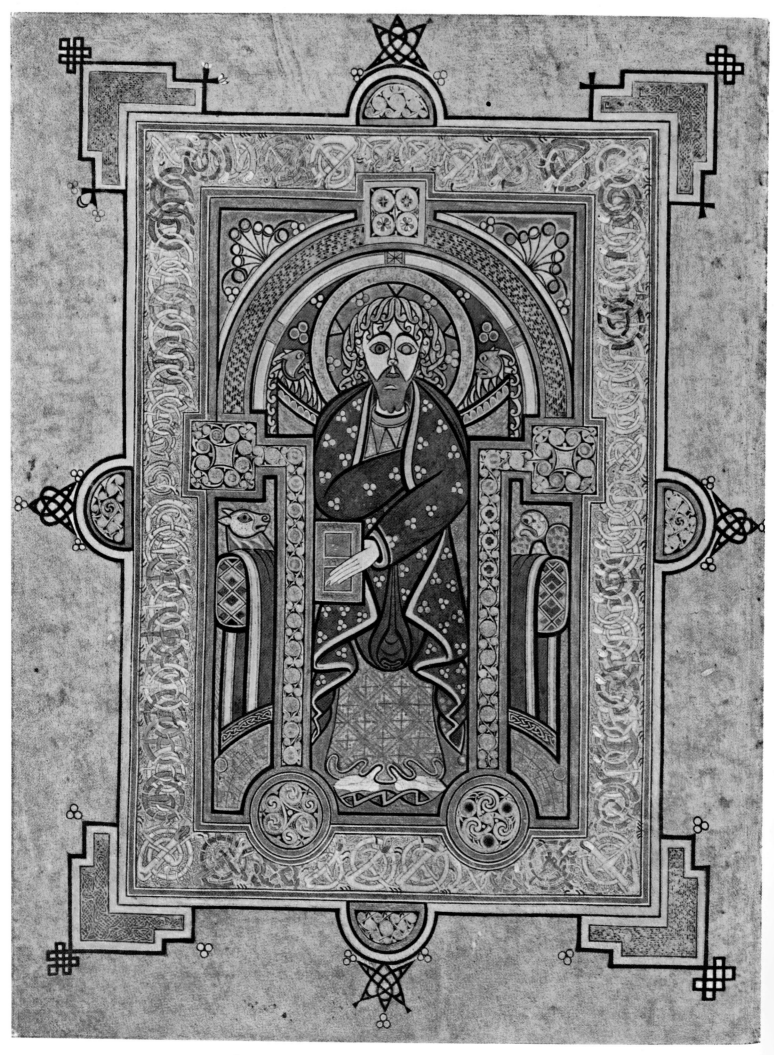

28V: Portrait of St. Matthew.

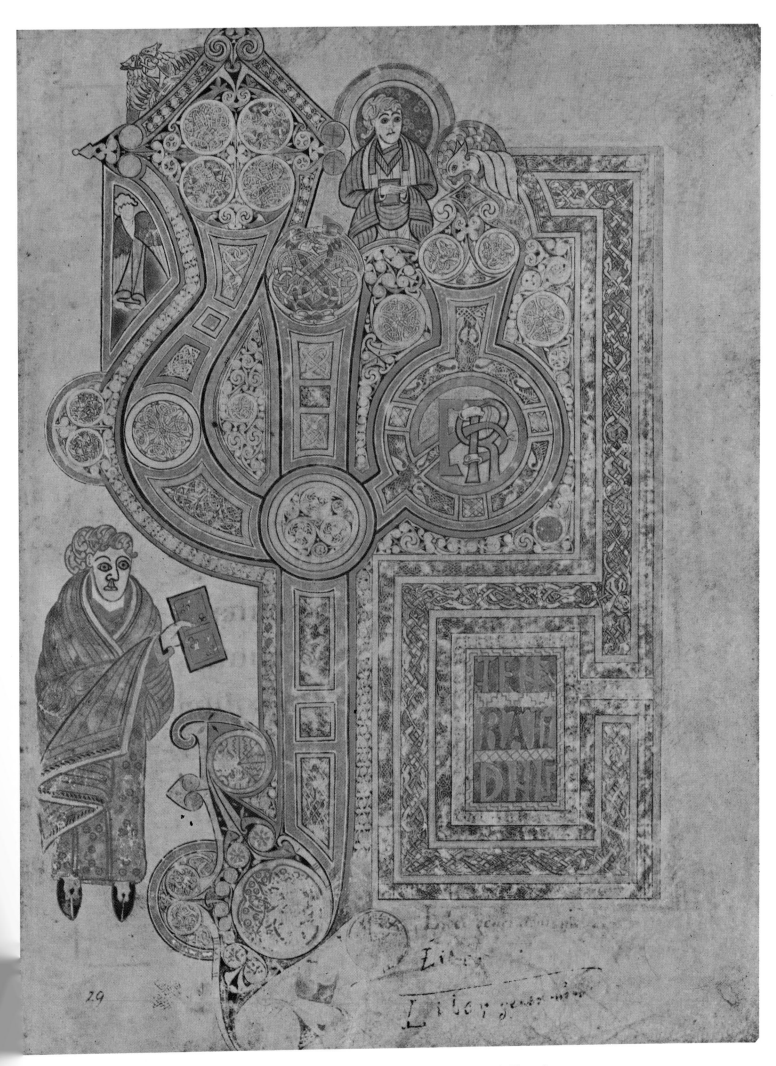

29R: Matthew 1:1 (table of the descent of Christ).

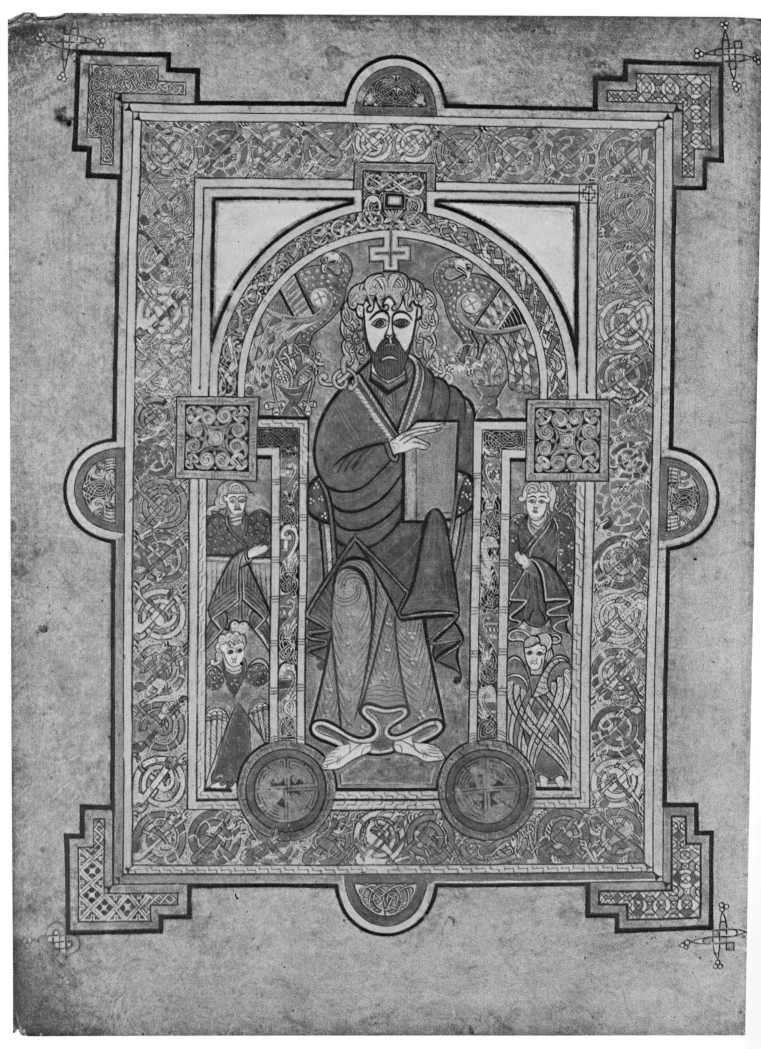

32V: Portrait, perhaps of Christ.

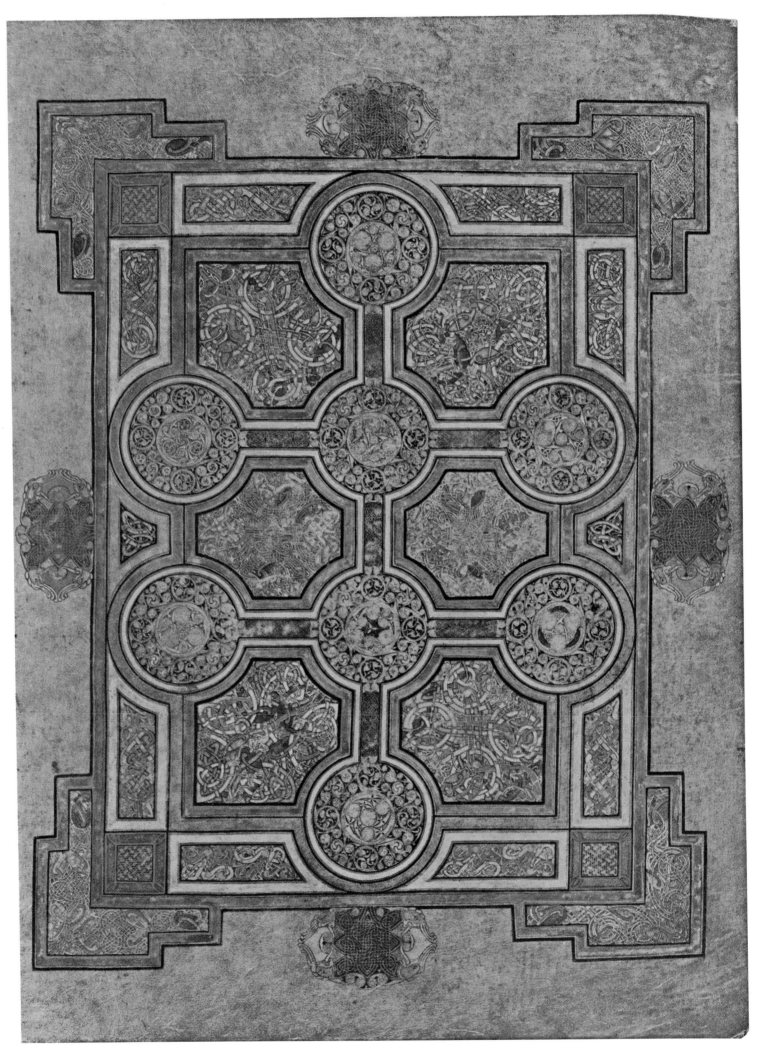

33R: Eight-circled Cross.

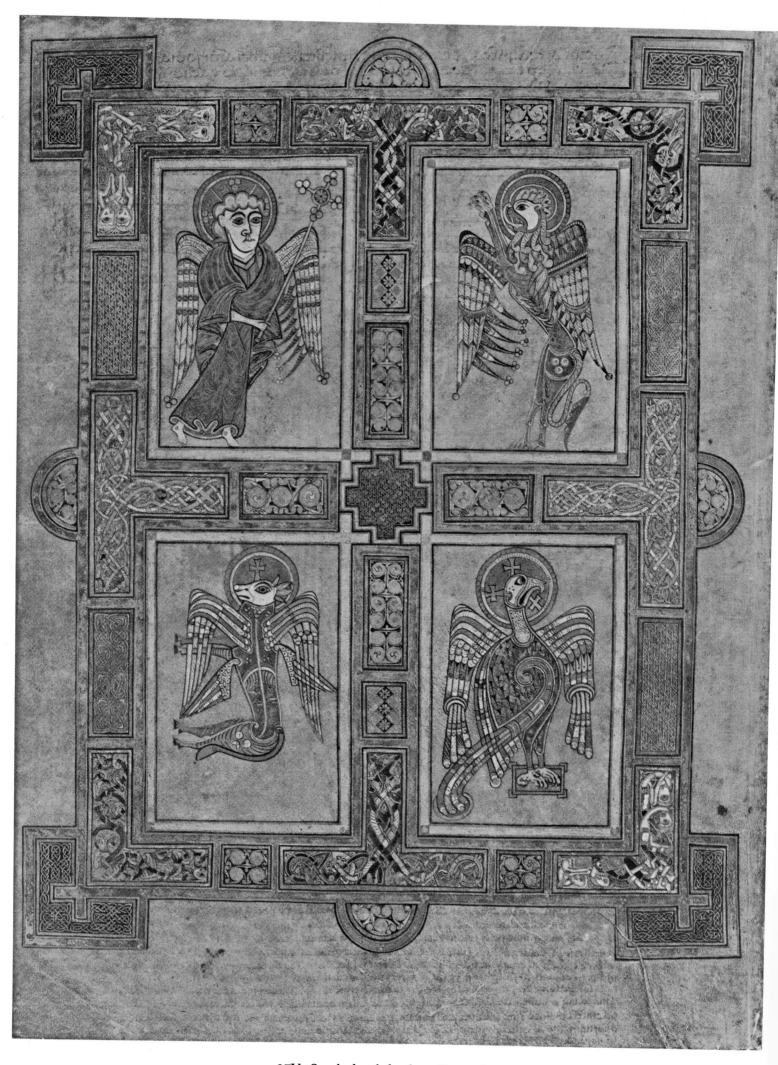

27V: Symbols of the four Evangelists.

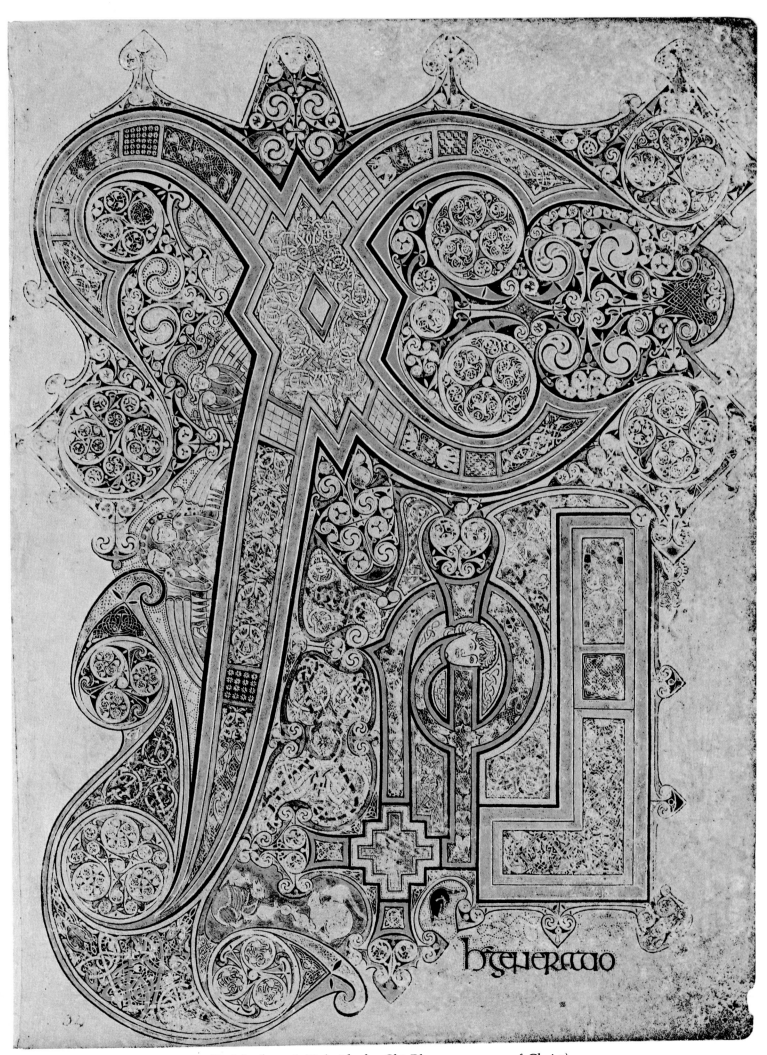

34R: Matthew 1:18 (with the Chi Rho monogram of Christ).

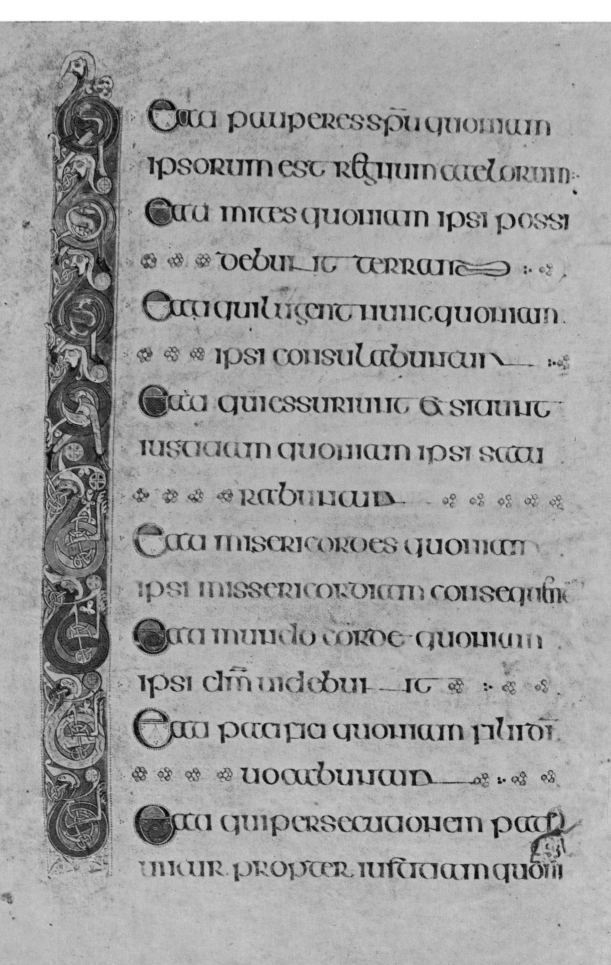

Ecca pauperes spu quoniam
ipsorum est regnum caelorum:
Ecca mites quoniam ipsi possi
❀ ❀ ❀ debunt terram :· ❀
Ecca qui lugent nunc quoniam.
❀ ❀ ❀ ipsi consulabuntur ⸫
Ecca qui essuriunt & siciunt
iustitiam quoniam ipsi satu
❀ ❀ ❀ ❀ rabuntur ⸫ ❀ ❀ ❀ ❀ ❀
Ecca misericordes quoniam
ipsi missericordiam consequntr
Ecca mundo corde quoniam
ipsi dm uidebu ——— it ❀ :· ❀ ❀
Ecca pacifici quoniam filii dī.
❀ ❀ ❀ uocabuntur ——— ❀ :· ❀ ❀
Ecca qui persecutionem patu
untur propter iustitiam quonī

40V: Matthew 5:3–10 (Beatitudes).

16

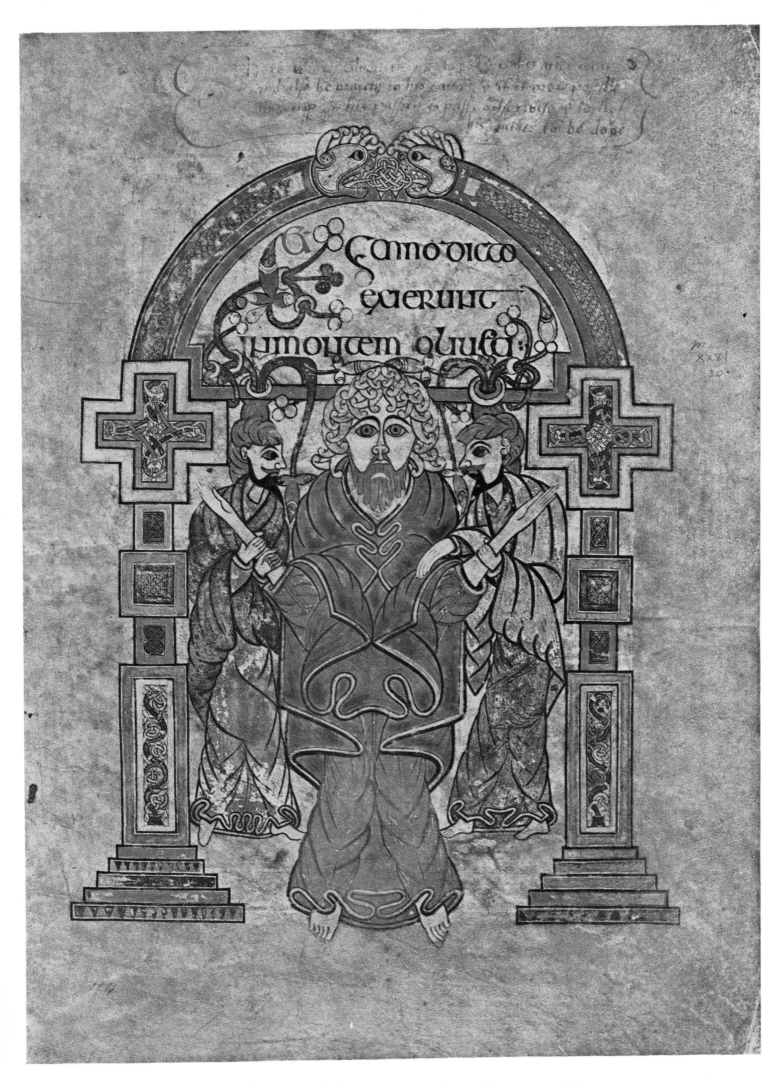

114R: Matthew 26:30. Full-page scene, perhaps The Arrest of Christ.

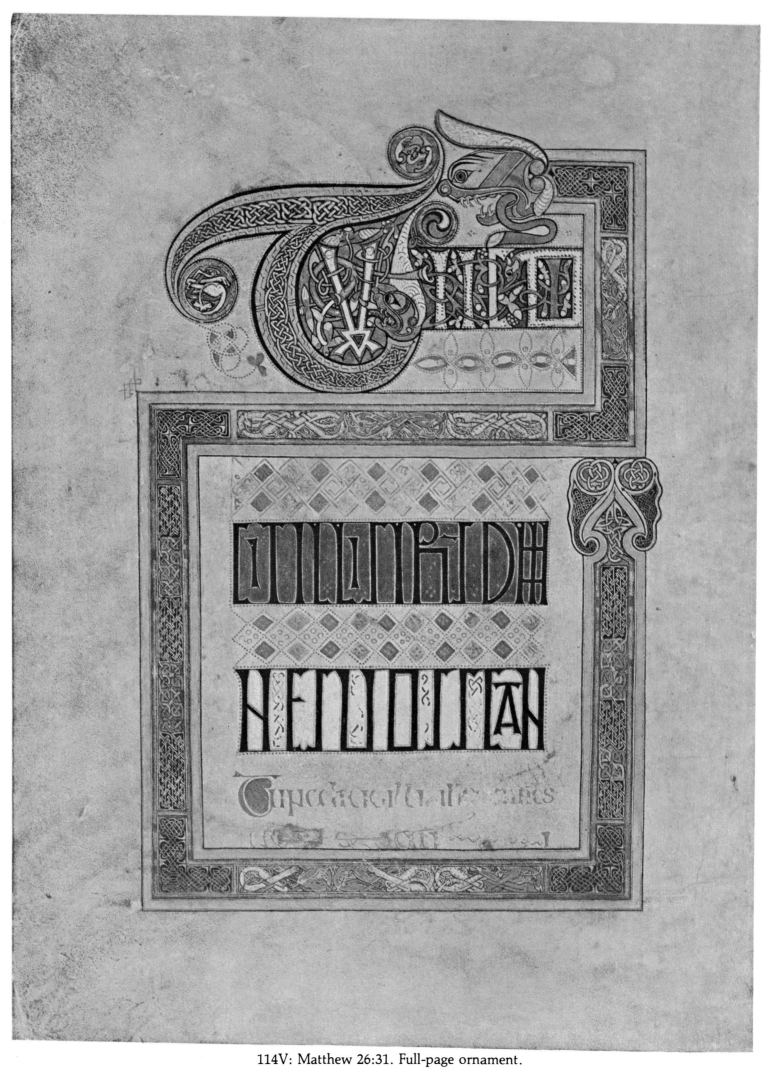

114V: Matthew 26:31. Full-page ornament.

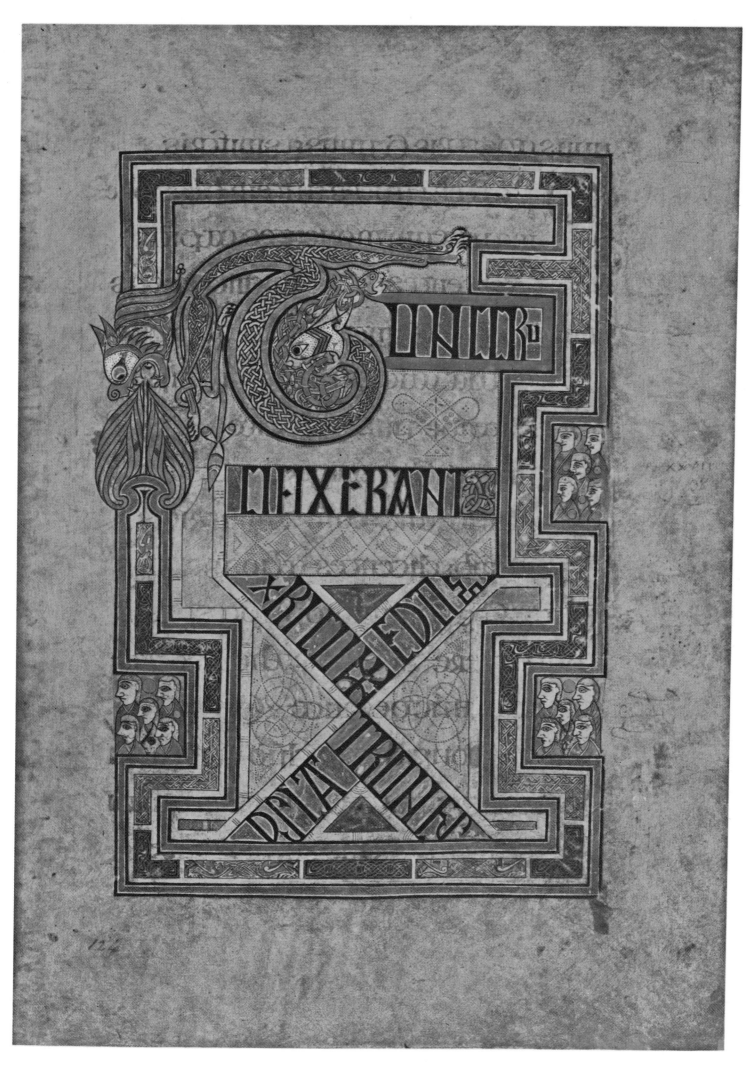

124R: Matthew 27:38 (Crucifixion).

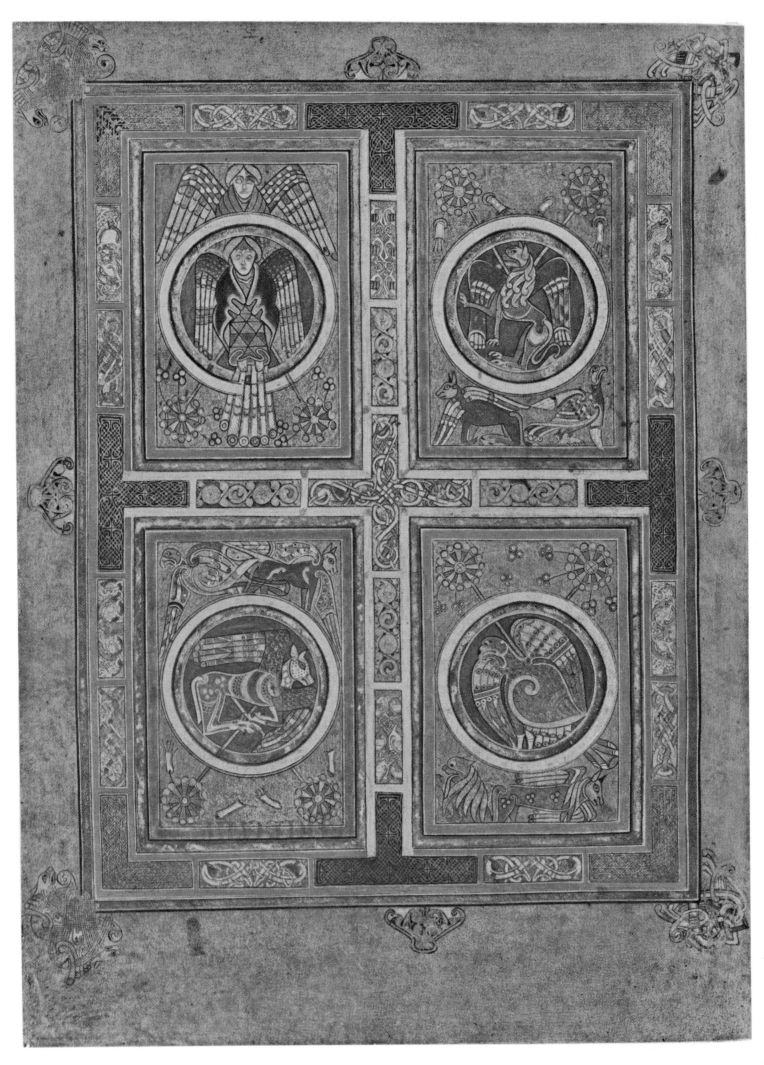

129V: Symbols of the four Evangelists.

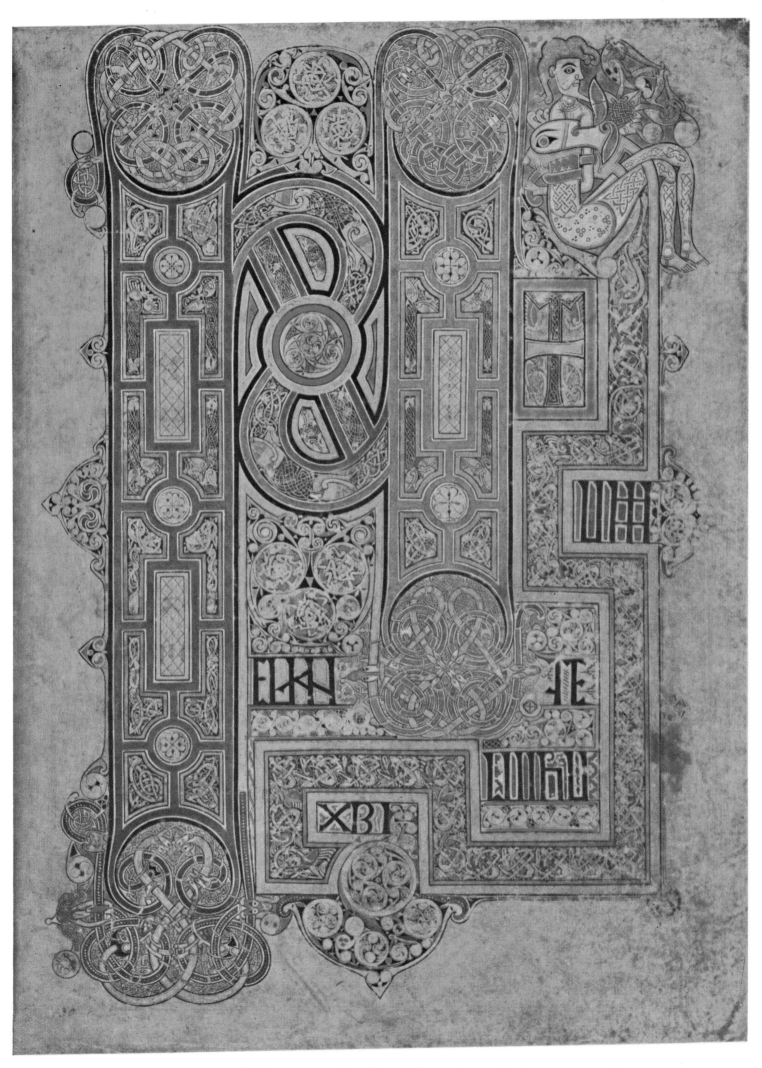

130R: Beginning of the Gospel According to Mark.

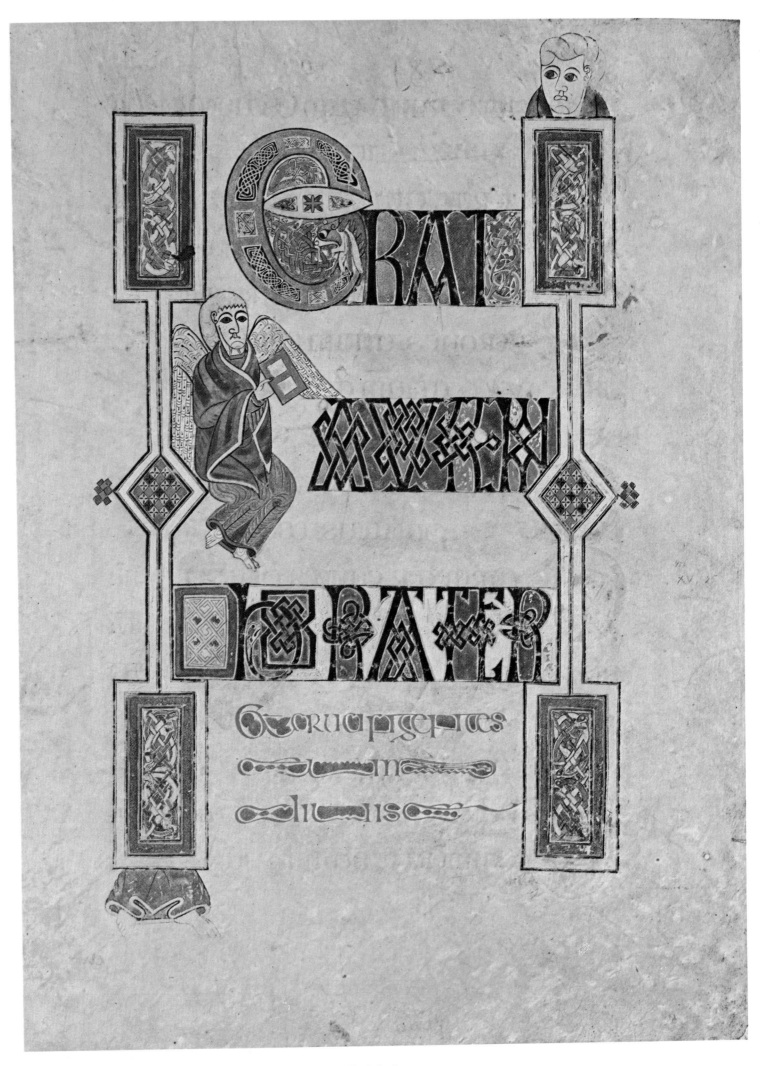

183R: Mark 15:25.

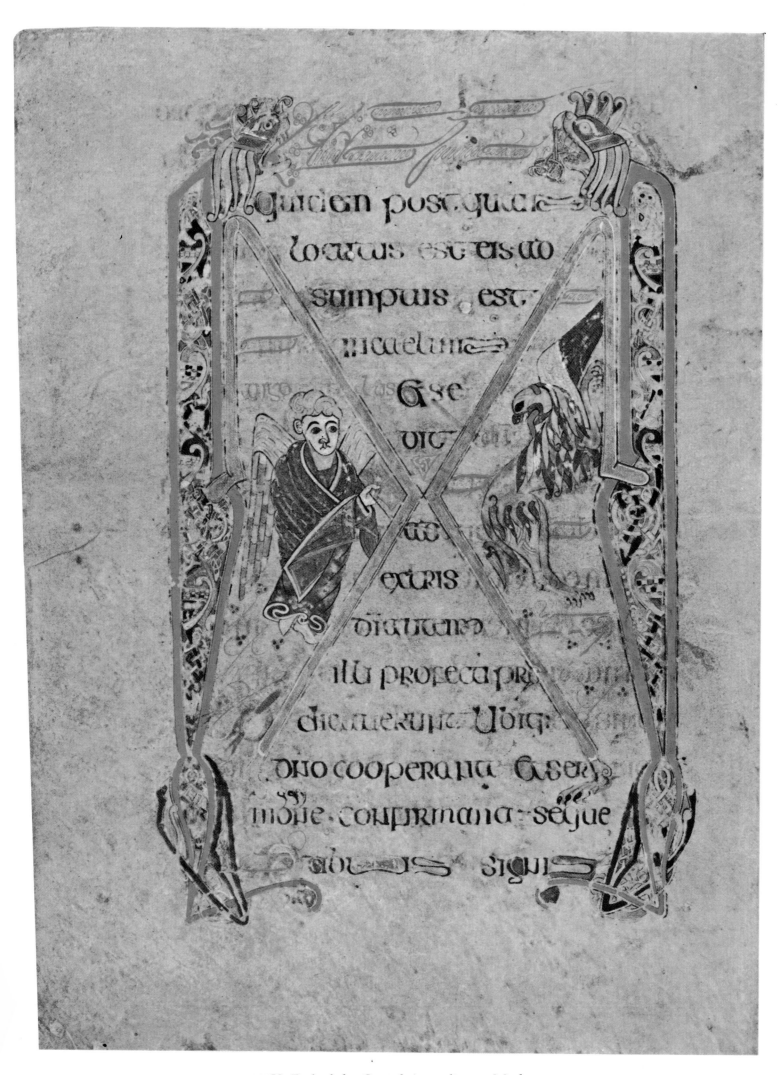

187V: End of the Gospel According to Mark.

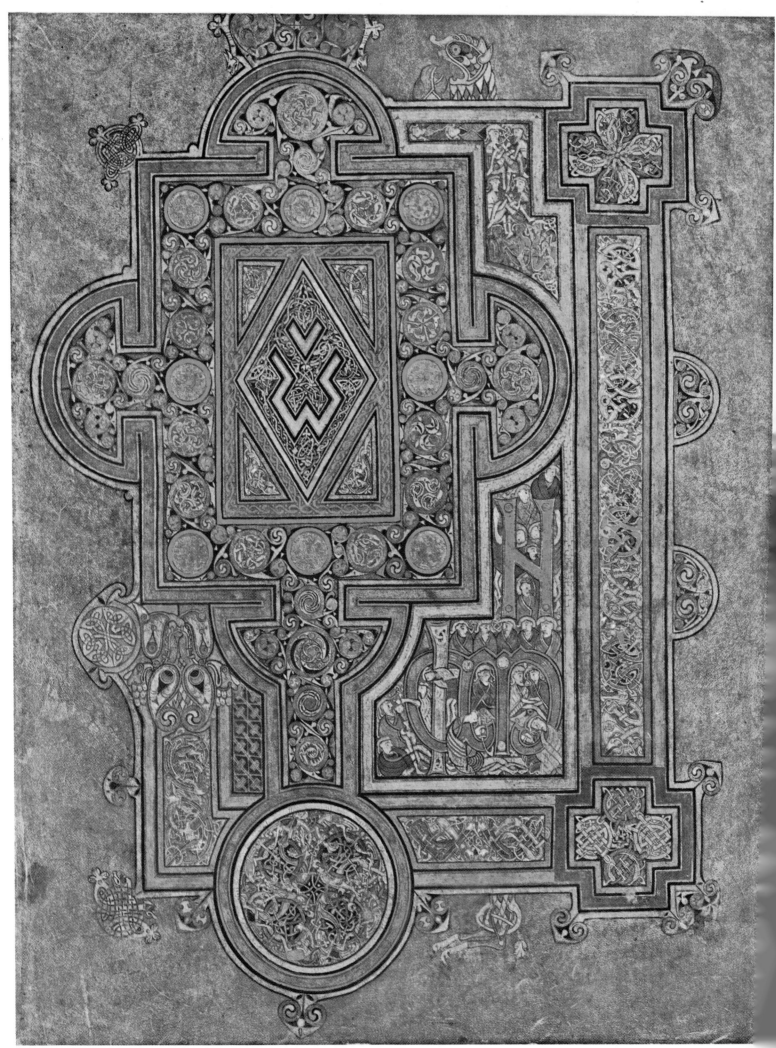

188R: Beginning of the Gospel According to Luke.

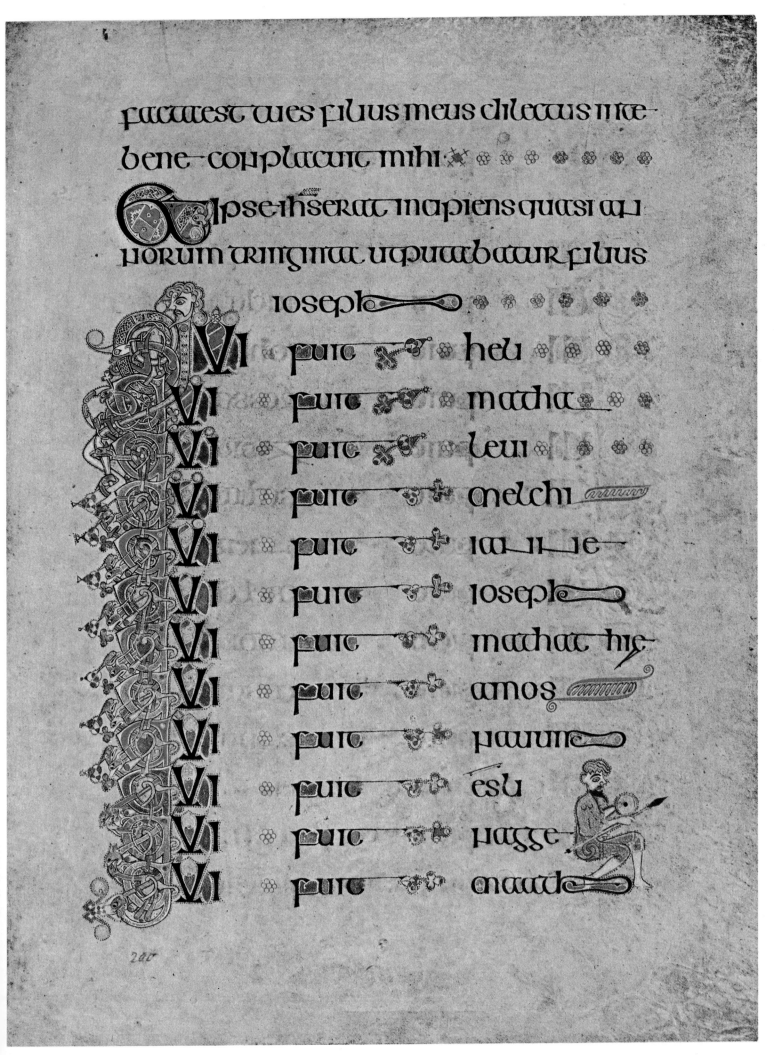

factum est tues filius meus dilectus in te·

bene· complacuit mihi· ✠ ❋ ❋ ❋ ❋ ❋ ❋

Et ipse ihserat incipiens quasi an̄

horum triginta ut putabatur filius

ioseph ❋ ❋ ❋ ❋ ❋ ❋

VI fuit ✠ ❋ heli ❋ ❋ ❋

VI fuit ✠ ❋ matha ❋ ❋

VI fuit ✠ ❋ leui ❋ ❋ ❋

VI fuit ✠ melchi

VI fuit ✠ iamne

VI fuit ✠ ioseph

VI fuit mathat hic

VI fuit amos

VI fuit naum

VI fuit esli

VI fuit hagge

VI fuit mauth

200R: Luke 3:22–26 with the beginning of the genealogy of Christ.

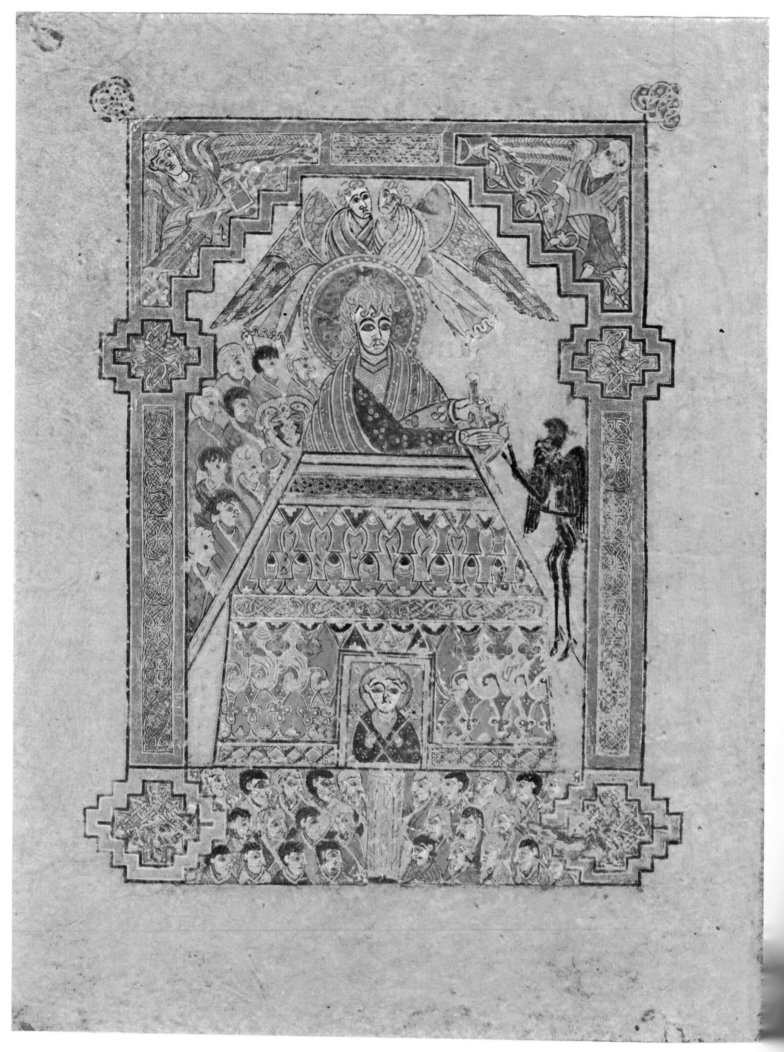

202V: The Temptation.

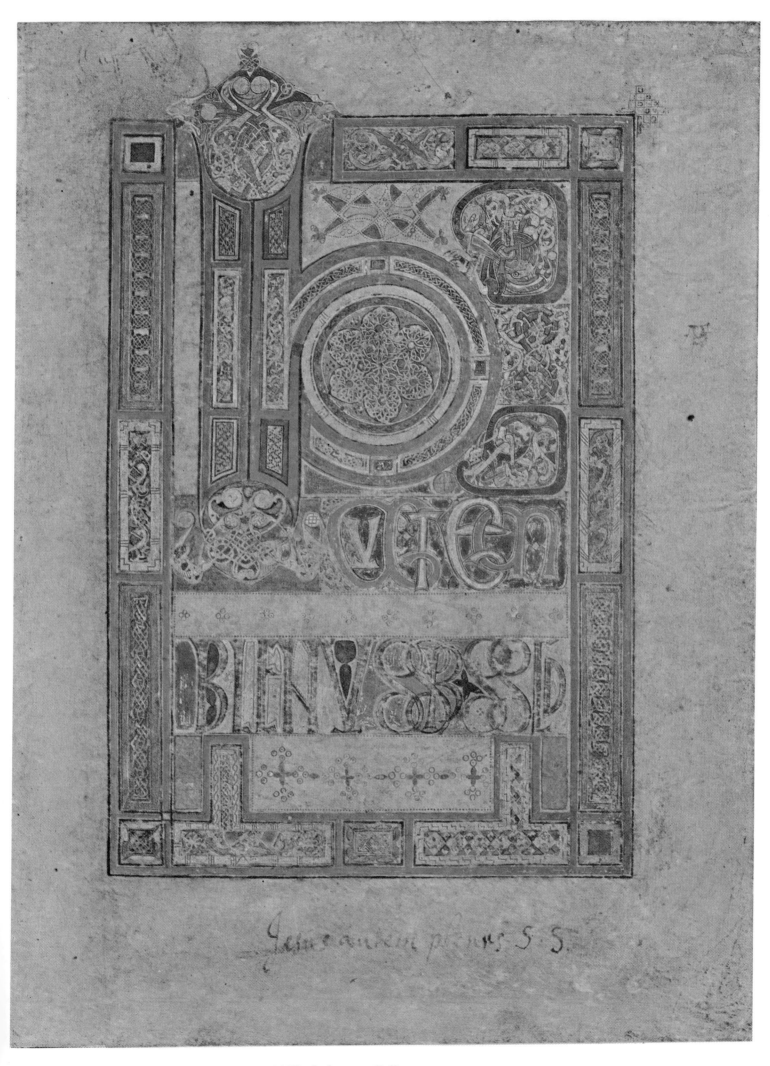

203R: Luke 4:1. Full-page ornament.

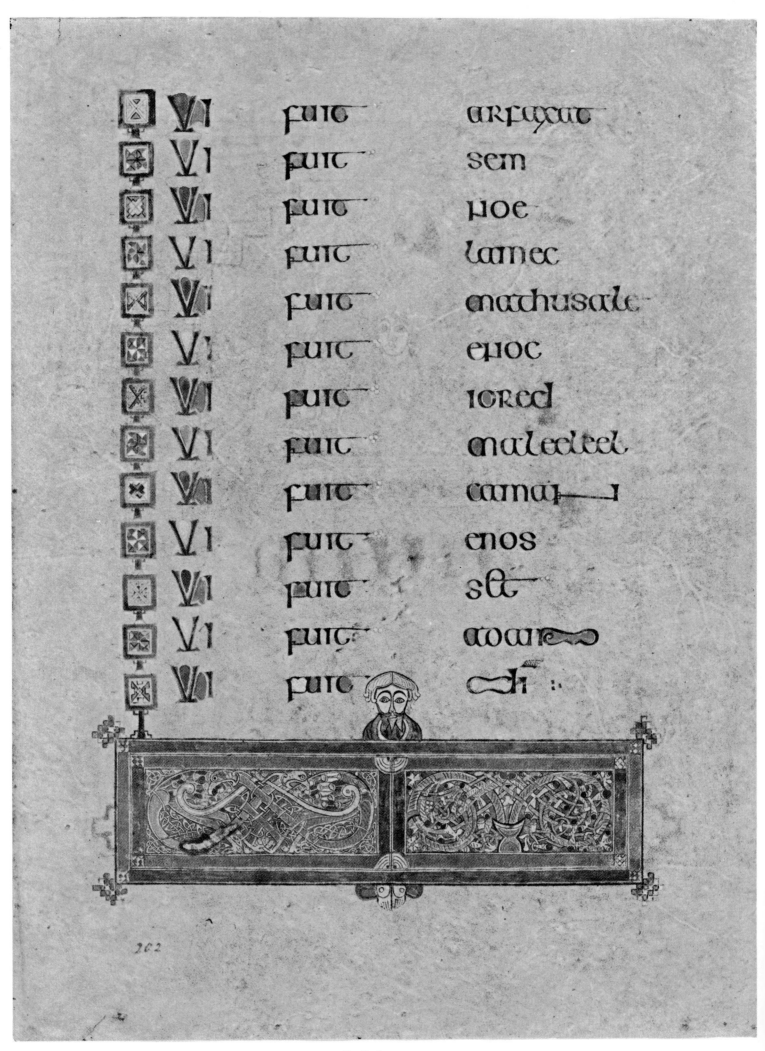

	fuit	arfaxat
VI	fuit	sem
VI	fuit	noe
VI	fuit	lamec
VI	fuit	mathusale
VI	fuit	enoc
VI	fuit	iared
VI	fuit	malecleel
VI	fuit	camai
VI	fuit	enos
VI	fuit	seth
VI	fuit	adam
VI	fuit	dī

202R: Luke 3:36–38.

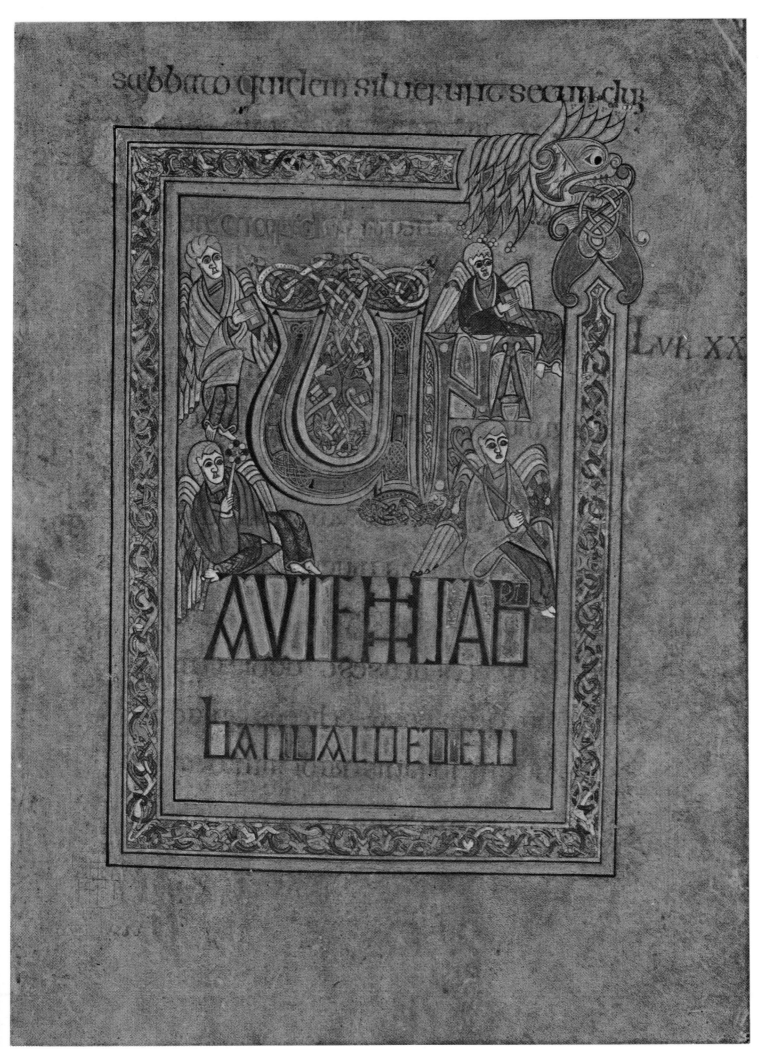

285R: Luke 23:56 – 24:1. Full-page ornament.

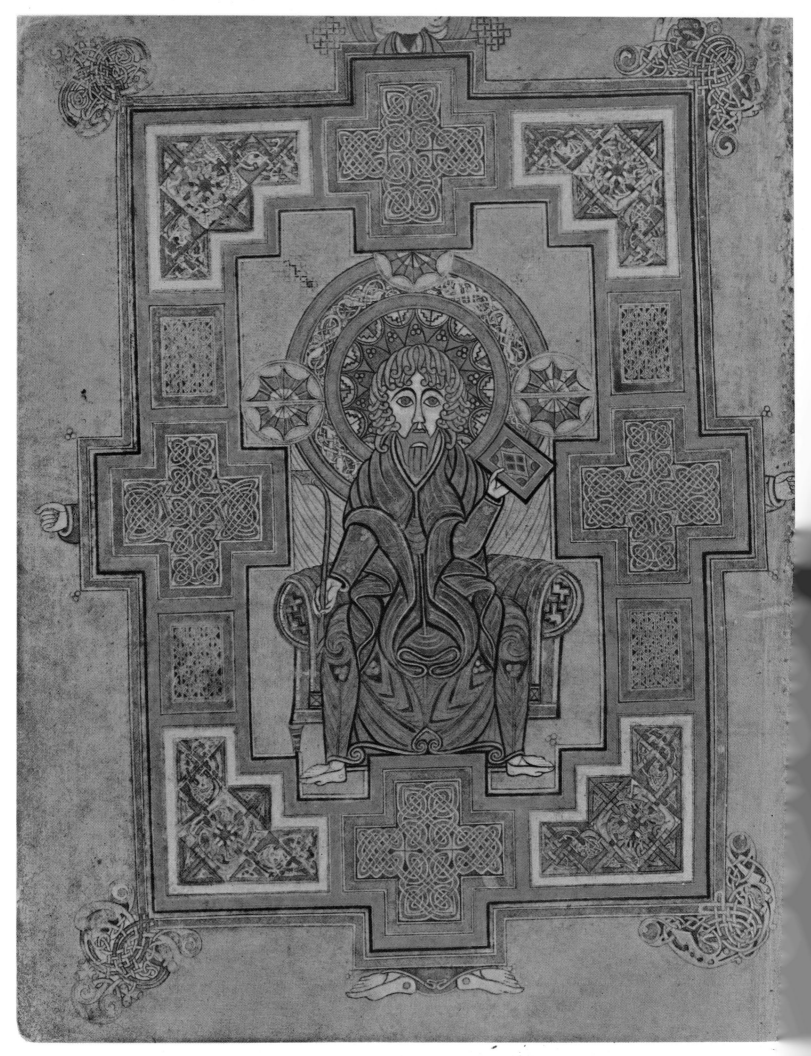

291V: Portrait of St. John.

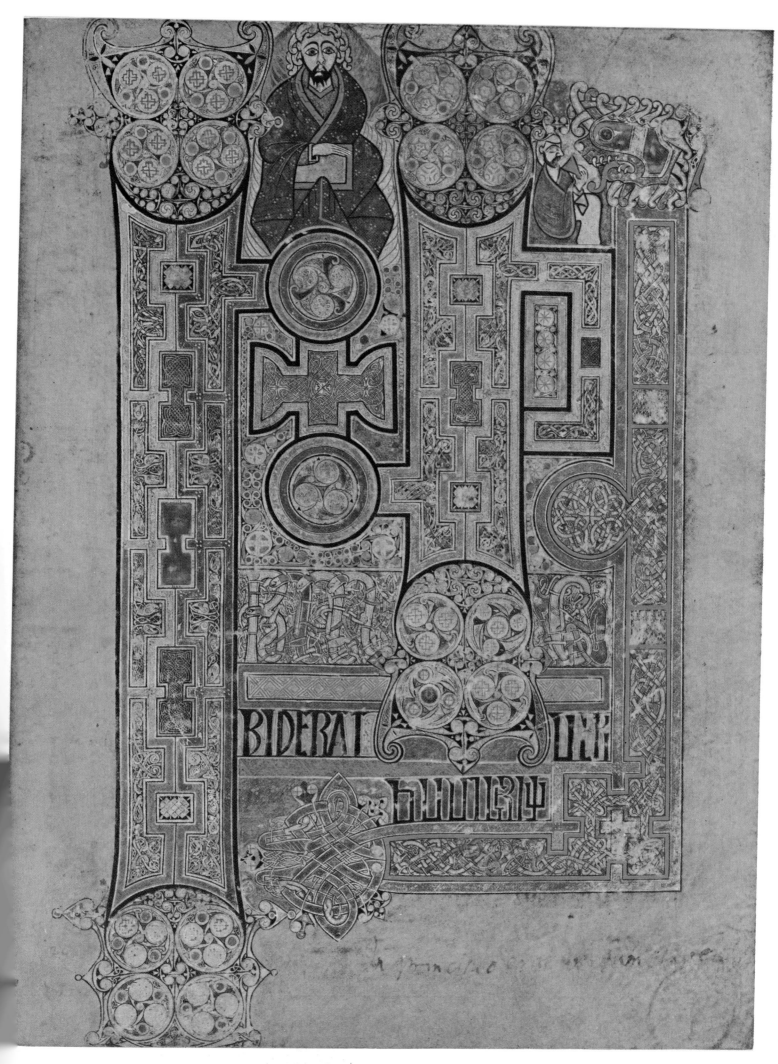

292R: John 1:1. Full-page ornament.

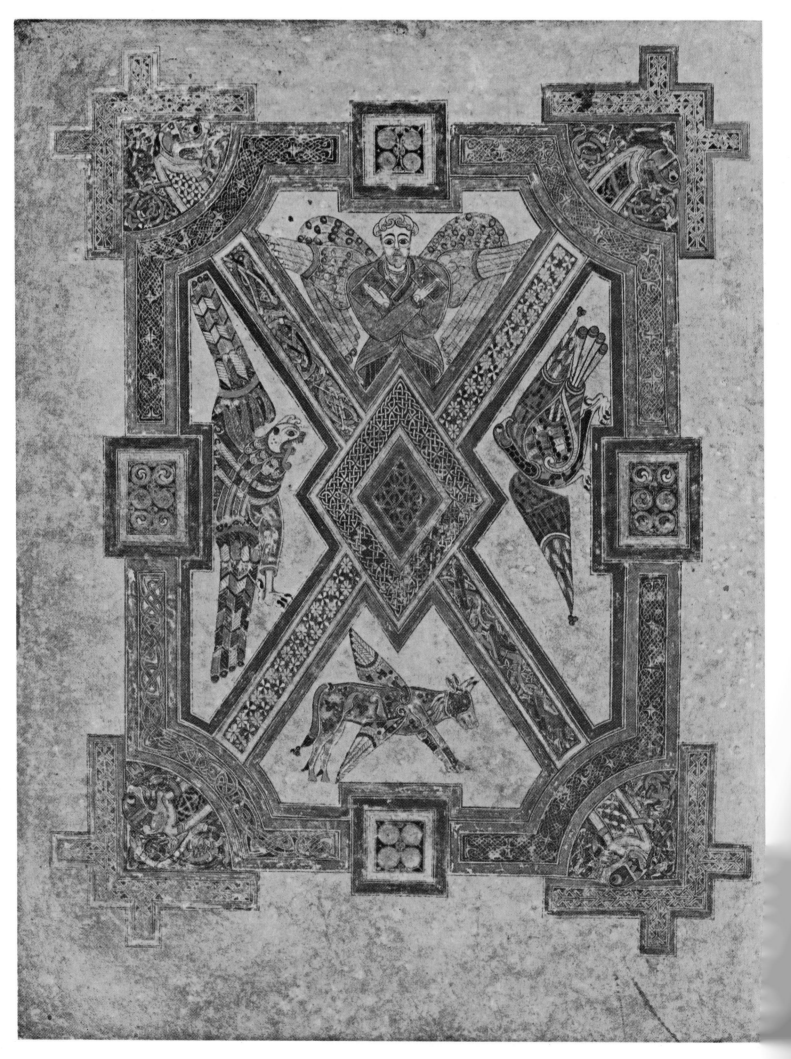

290V: Symbols of the four Evangelists.